據中國書店藏明成化十八年刻本影印原書版框高二十點五厘米寬十五厘米

中國書店藏珍貴古籍叢刊

宋·章樵 注

古文苑

中國書店

古文苑序

古文苑者唐人所編史傳所不載文選所不錄
之文也歌詩賦頌書狀箴銘碑記雜文為體二
十有一為編二百六十有四附入者七始於周
宣石鼓文終於齊永明之倡和上下一千三百
年間世道之升降風俗之醇漓政治之得失人
才之高下於此而繫見之可謂萃眾作之英華
壇文人之巨偉也至別而觀之如岐陽蒐狩定
肇中興之美勒石紀功詞章渾厚足以補詩雅
之遺佚泗水碑銘鋪揚興王之盛叙功玅德表
裹名實足以續閫散之芳烈楊子雲傲虞作箴
宮箴王闕所以輔正心術警戒幾微殆與聖賢
盤盂几杖之銘爭光千古有國家者宜保之以
為龜鑑所謂傑然詩書之後詎容徒以文章論
哉世代論遯遺文彫耗若昔賢所欲興廢之刻
以助講切之真蹟今既不可復得而浮磬之刻
蔚宗之注與隋唐藝文目録所載諸家文集亦
淪落十九莫可尋訪千載而下學者得以想像
細繹古人述作之懿者猶幸佛書龍中之一編
復出於人間而其中句讀魯魚字畫奇古未有

音釋加以傳錄外訛讀士自病之有聽古樂恐臥

之嘆樵學製吳門竊簿畫百期會之眼續以燈火

餘工玩味參訂或裒斷簡以足其文或較別集

以證其誤推原文意研覈事實爲之訓注其有

首尾殘缺義理不屬者姑存舊編以竢慶攷復

取漢晉間文史冊之所遺以補其數凡若干篇

釐寫二十卷將質諸博洽君子以求是正焉紹

定壬辰七月望日朝奉郎知平江府吳縣事武

林章樵升道序

古文苑目錄

第一卷

周宣王石鼓文

秦惠文王詛楚文

秦始皇嶧山刻石文

第二卷

宋玉賦六首

笛賦　　大言賦

小言賦　諷賦

釣賦　　舞賦

第三卷

漢臣賦十二首

賈誼旱雲賦

董仲舒士不遇賦

枚乘梁王菟園賦

路喬如鶴賦

公孫乘月賦

羊勝屏風賦

劉安屏風賦

中山王文木賦

忘憂館柳賦

司馬相如美人賦

班婕妤擣素賦

曹大家鍼縷賦

第四卷

楊雄賦三首

太玄賦　逐貧賦　蜀都賦

第五卷

漢臣賦九首

劉歆遂初賦

杜篤首陽山賦

古文苑目錄

班固終南山賦　竹扇賦

馬融圍棋賦

張衡髑髏賦　冢賦

溫泉賦　觀舞賦

第六卷

漢臣賦六首

黃香九宮賦

李尤函谷關賦

崔寔大赦賦

王延壽夢賦　王孫賦

二

第七卷

張超誚青衣賦

賦十一首

蔡邕漢津賦　　筆賦

彈棊賦　　短人賦

王粲浮淮賦　羽獵賦　柳賦

陸機思親賦

左思白髮賦

庾信枯木賦

謝朓遊後園賦

第八卷

歌曲

漢武帝落葉哀蟬曲

漢靈帝招商歌

漢昭帝黃鵠歌　　淋池歌

詩

栢梁詩

諸葛亮梁父吟

李陵錄別詩　八首

蘇武苔詩　二首

孔融臨終詩　離合作郡姓名字詩

六言詩三首　雜詩二首

秦嘉述婚詩

王粲思親爲潘文則作

曹植元會詩

閭丘沖三月三日應詔詩

王粲雜詩四首　七哀詩

裴秀大蜡詩

晉程曉嘲熱客

第九卷

古文苑目錄　四

齊梁詩四十五篇

王融侍遊方山應詔　遊僊詩五首

奉和南海王詠秋胡妻七首

棲玄寺聽講畢遊邸園　王融

別蕭諮議四首　任昉　王延

蕭諮議議衍荅　宗史　王融

蕭記室琛應教

王融和王友德元古意二首

餞謝文學六首　沈約　虞炎　范雲

謝文學荅詩　王融　蕭琛　劉繪

王融寒晚敬和何徵君點

別王丞僧孺

范雲學古貼王中書

王融雜體報范通直

沈右率座賦三物爲詠 三首 謝朓 沈約

王融奉和月下 秋夜月 王融

四色詠 兩頭纖纖

代徐 二首 詠梧桐

池上梨花

劉繪和池上梨花 謝朓 沈約

阻雪連句遙贈和 王融 江革

唐人木蘭詩 附 五

第十卷

敕啟書

漢高祖手敕太子

晉明帝啟元帝

鄒長倩遺公孫賢良書

董仲舒詣丞相公孫弘記室書

楊雄答劉歆書

酈炎遺令書四首

王粲為劉表與袁尚書

曹公與楊太尉書論刑楊脩

楊太尉答曹公書

曹公下夫人與楊太尉夫人袁氏書

楊太尉夫人袁氏答書

魏文帝九日送菊與鍾繇書

第十一卷

對狀

董仲舒郊祀對　雨雹對

酈炎對事

樊毅乞復華山下十里以內民租田口

筭狀

第十二卷

述

頌

董仲舒山川頌

班固車騎將軍竇北征頌

黃香天子冠頌

傅咸皇太子釋奠頌

王粲太廟頌

邯鄲淳魏受命述

第十三卷

贊　銘

王粲正考父贊

張超尼父贊

蔡邕焦君贊

班固沛泗水亭碑銘　十八侯銘

馮衍車銘

傅毅車左銘　車右銘　車後銘

張衡綬笥銘

胡廣笥銘　印衣銘

崔駰仲山甫鼎銘　樽銘　襪銘

李尤孟津銘　洛銘　井銘

小車銘　漏刻銘

蔡邕警枕銘　樽銘

王粲無射鍾銘　刀銘

第十四卷

箴

楊雄百官箴

冀州牧　兗州牧

青州牧　徐州牧

〔古文苑目錄〕　七

第十五卷

楊雄百官箴

光祿勳箴　衛尉箴
太僕箴　廷尉箴
大鴻臚箴　宗正箴
大司農箴　少府箴
執金吾箴　將作大匠箴
城門校尉箴　上林苑令箴
司空箴　崔駰一作　太常箴　崔駰一作
尚書箴　崔瑗一作　博士箴　崔瑗一作

第十六卷

崔駰太尉箴　司徒箴
河南尹箴　太理箴
崔瑗東觀箴　關都尉箴
河隄謁者箴　尚書箴　繁欽一作
北軍中候箴　司隸校尉箴

揚州牧　荆州牧
豫州牧　益州牧
雍州牧　幽州牧
幷州牧　交州牧

古文苑目錄　八一

郡太守箋

胡廣侍中箋 崔瑗作

崔寔諫大夫箋 附

晉張華尚書令箋 續

晉傅玄吏部尚書箋 續入

第十七卷

雜文

董仲舒集叙

王褒僮約

班固奕旨

蔡邕篆勢

黃香責髯奴辭

聞人牟準魏敬侯碑陰文

第十八卷

記 碑

漢樊毅修西嶽廟記 一作碑

衛覬西嶽華山亭碑

張昶西嶽華山關石碑銘 張旭一作

王延壽桐柏廟碑

蔡邕九疑山碑

古文苑目錄

第十九卷

碑

楚相孫叔敖碑

子遷漢故中常侍騎都尉樊君之碑

麗炎漢金城太守殷君碑一作衛觀是
敬漢衛碑文可

證又按崔麗炎以熹平六年死出
碑稱敞君光和元年卒乃次年也

邯鄲淳後漢鴻臚陳君碑

崔瑗河間相張平子碑

度尚曹娥碑邯鄲淳撰
弟子邯鄲淳撰

第二十卷 古文苑目錄

誄

楊雄元后誄

傅毅北海王誄

魏文帝曹蒼舒誄

第二十一卷

雜賦十四首

舊編載此諸篇文多殘缺搜撿他集互加紐證或補及數句猶非全文姑存卷末以俟博訪

賈誼虛賦

劉向請雨華山賦

劉歆甘泉宮賦

傅毅琴賦

蔡邕協和昏賦　琴賦

胡栗賦　述行賦

魏文帝浮淮賦

王粲大暑賦

曹植述行賦

劉楨大暑賦

應瑒靈河賦

傅毅東巡頌

蔡邕東巡頌

南巡頌

九惟文

古文苑目録終

古文苑卷第一

周宣王石皷文

秦惠文王詛楚文

秦始皇嶧山刻石文

石皷文

周宣王狩于岐陽所刻石皷文釋文十篇為此

近世薛尚功鄭樵各為之音釋王世薛尚功鄭樵各為之音釋于諸家維此

編東萊孫巨源得於僧訓寺佛龕中偹詳

之本攷訂正以而石皷録籀文盖施真刻又參梓以按于諸家維此

三百年矣録其則其攷文又在薛鄭音訓之前二

唐人所詳攷其字畫音訓之多與二

校鄭本惟合甲乙鄭之為次與釋時鄭當得本俱此本不同與二

者今載合于諸家之說仍併摘其舊以傳經傳語鄭之為次證

左附于甲乙之說仍併摘其舊以薛鄭之次證

遄車既工遄馬既同 本遄作石籀文薛音我工石皷文攻字眉山

蘇氏好石皷是籀文攻字眉山
詩毛氏注攻堅也同攻齊也 遄車既好遄馬既

駏云思好石本文攻文馹字鄭音良馬名郭 君子員員

邋邋員斿通員本作獵斿多而斿有鼎又說音文員貞 君子

臣旂員旂當讀員作上贅旆旌詩悠悠旌旆旌旐貌麀

鹿速速君子之求 麀鹿田狩之所求疾行○酉弓兹

吕寺也酉石本作首作鄭宥作郭酉周禮當作卤禮史作弓利射侯弓弋弓

同引薛諸家皆作古以時字字 遄歐其孫字薛施鄭云皆以禪

鱳又鰭又鮸魚甲連及水郭濁而甲即淺處古鄭云甲字从即魚鱳字
之礼魚反按魚樂然潔白字登音之歷於姐之白言鮮也甚鮮也
鯹與姐字說文姐之文施各云之蘊側余反云蓋亦蘊也氏典讀中黃皁其
鱳字鄭云今姐之古魚鰥文鱳字音洛字側說文今省蘊韻云集韻云帛魚鱳其蘊氏
魚各反以千反帛帛音洛字又作魚反散帛魚鱳其蘊氏
有即籀文漫文下漫訊楚文今作鱳魚所通加作
即籀文漫以萬通同也見曼漫水之漓處亦作漁今作鯊魚
魚作居寸省蓋取叶韻籀文萬萬又鯊其旅趣趣
作從盖取叶韻籀文萬萬又鯊其旅趣趣鄭云本
之彼深淖淵淵水之鰻鯉處君子漁之鰻鯉皆魚處鄭名鰻讀鰻
被敀淖石淵淵本作嘉與尚書導滿澤文被猪之作被叶同義郭
淵乖進也詩本南作嘉魚鄭云丞然字睪王肅云丞眾也
郭云沔沔讀讀作如綿繫用語助沔也沔音籀韻音以作叶韻鄭忝叔淖
汧殹沔沔入王云汧即也字韋水名出扶風汧縣西北比忝叔淖
汧殹沔沔入王云殹音即訓楚及秦斤下同
右一鄭薛作作丙辛文文
氏音四字本下三字皆不著宿明岐得於城石刻亦載葉
遯即直字作既遯施本遯作敬其於石比方及載葉
云鹵亦作既遯音敬其獲蜀集諸家王氏釋
不上法云舊音我疑非我其字下無與射其字於
並作趣無重文
即遯即時麀麀趣趣樂鄭云同薛作今我趣敬薛作趣鄭之
歐其模來射之施我作敬薛作禁有重文詳
貌趍字硎磨滅不可判硎硎滅不可判硎本丙作
其來趣說文行趣也二曰亦从不豕

兔言品所獲其○又旛鄭又云是今作繡其○趀趀个鄭作

諸侯車寫也放舍其宮室讀記如奉敕每破戎言言

之繡質質靶音宮車寫而不用戎弓其質示施於中有方梁傳弓也

寫秀弓時射秀宮與車繡輦也周禮輦車用枌弓時示戎弓用谷中射方言蔡狩宮中

其止間宇於世阮疑鄭為作跌陸宇云薜今作陝陸籥施文又宮車其

㠯施闕云非鄭本戎滅字戎作世我二下陣上止相二字不今容效有碑本陣

遘吕隨于原本避作讀邊作古我原隨字下同原石取遘戎陣止

反旛爾雅妙圓黃總春名或旛云旛紀取其舉貌其壯健居言驂旛右

駼駤駤駤反內詩駒馬驤謂之駼服注在驂外兩馬也駕四馬在驂郭云

玄反彎首銅也韻音條紃頭銅飾○眾旣簡也選左驂旛右

田車旣安鑒○勒馬車取其輕捷車田獵郭云逆大

施云十中唯此完一既簡兒言

能成文可讀鼓然字多假借世更博雅之俟亡逸雅

君子盡辭而故釋義之庶可補通雅處頌之逾遠不滅

右二鄭薜作甲戌文文

貫眉山蘇氏石鼓詩作何以貫之以貫之

說文符霄反霄與標同

佳鮧佳鯉可吕稾之佳楊及柳作佳何通下並同稾

趯趀作涇滌郭鳠傳鄭云博洋或守云鄭即云端字汗今其魚佳可

變郭注舊作镥若反相守如郭大人麞賦休官麚奔走也涇涇

孔庶鼞之象麀麚及反博雅作膍鄭謂之肶胵脆今作豆字

音附郭云並呼反今從専傳鮬鄭云今鮒音白作鮒作其豆

亦或直天○　上音適古直字在大字出各亞作石本

鄭本有卤字

經蕪作蕌益古字通用

碩夶大也界字鄭云澤郭云白澤是臭名字獸名○疑即思字碧落○

者碩及大白向澤郭云○○執而勿射○庶趣

趣樂云說文走也即攸鄭擊友與動擽也○君子迺樂薛作迺郭迺鄭道郭

水道道同今作五作攸行彼所志也彝迺倫迺漢書地理志皆古迺字攸字豐

○○鸞車鳥郭声从鸞以君子乘車四馬鐖鈴金省作鸞或作鸞左鸞

右三鄭薛作丁文丙文

傳錫鸞和是也周礼王乘玉輅以鸞和薛作蘣真字鄭云即填拜字亦敕作鎮鉴

宇文並呼骨反見義雲章真薛作蘣真字鄭云即填拜字亦敕作鎮鉴

○弓孔碩彤矢○○有功諸侯弓說文矢侯天子之子命以錫从

左傳審武子所言以形彤弓一形矢為周礼百是也唐弓大弓注

膠碩木大也或藏曰其所硕則實髓筋實角○馬其寫六鸞鸞鸞二

並鸞云諸字亦本作皆作雩鄭即驈郭鄭云諸家本作駁雩薛作

鄭驚云諸家亦本作皆作雩一讀若無遇重諸文家本正諸家作本

搏審辻鄭諸云家作車亦車道載字鄭即諸家作搏

不宣見上闊文一坡字施刻云本亦無正迺字鄭詩所即

本謂蘣車籍文鑣載田字狩今車作道載苗車載行苗字鄭詩云即

陰陽徒邊從古陽整原布字如湮文鄭章云熱今原作高溼原作高陸通也隰隰從隰縱也

劉其詩高低相向皆有其陰陽隰原公趍趙六馬射之狹迮

文鄭族云古作即趍趣小字異鄭云嫉與蘈詩與李商隱族郭字云相狭近籏

也疑趣即趣然字借詗和作鑣習射耳矢作鑣之芯蘈舒天徐于不所駕

言皆合禮有一
發五犯之意

如虎獸麐如○○○
塵字諸本獸

猶淪禽謂搏取之如虎
獸猶禽之如虎搏鹿不勞餘力上章
施謂博鹿不勞
云本碑作麐鄭本
薛本碑作麐鄭碑作磨滅鄭不可辨辣
施云碑作磨滅鄭不可辨辣
得傳征代多賢連云石迹有弓
多賢連云石迹作狗禽○○
餘力上章有弓
矢之錫
遯兔允異字
兔

右四 文薛言作策命命諸臣
作戊

○○漢漢靈雨○○澁
漢蔞七西蔞反亦作淒大田詩
有淒蔞興蔞興祁祁毛氏
注蔞蔞云兒施本蔞興祁祁毛氏詩
零東山詩零雨其濛又濛雨既零零毛氏

○○蔞蔞靈雨○○澁

列作盈反
流靈下見說文
靈善也今省作
注云今作鄭

見義云即涉字
施云即涉字馬

馬○○瀲沂殹
殹沂即前章所謂沂水
殹即前章所謂沂水

君子即涉
君子言君子將水

湯湯佳舟行或陰或陽○○
維通用衍籍文道而峙
次言並舟而從行路或
從水舟導道之陽或水水之北
其舟導道之陽為陽
皆不可歸

自廬
鄭薛作郭零作廓或廬
鄭作郭零作廓徒駿反

舫舟西遍○○
本作漢鄭本云今省作
並也西漢石本云今作
即薛作郭零望反兩舟

湯湯佳舟行或陰或陽○○
湯音駿傷叩
湯字見前注佳

于水一方勿○○
水一方足上文
或陰或陽意也古文
本以薛下作枝户鄭碑
本磨滅不可○○于鄭

止其奔其鼓
鄭云即橋字施云極深呂戶
鄭云鼓今作樂○○

其吏
字施見說文

右五 文薛言作漁狩而鄭
作辛今作漁狩而鄭歸作辛

猷乍遷乍衞 古文籀文乍原字乍衞字與作通遷 遷我□除本作石

卷薛郭作徒郭作籀即導字 遷

字施云按古文孝經治字作嗣鄭 此今小作治嗣敬

被阼 阪音序反郭作箅草之作相紏音莽者居蒜料反莽本作莽

或算作草今未省未審孰作 爲世里三世十石本文作苫曰苫三云十世

二里合以字三十爲卉蘇合反家反非世字也即世字謂之微徹

微徵薛 音古反詳音鄭義云 遰圚圖亦作圖圖

微薛作薛未詳 音鄭 遰迺作薛 遰圚鄭云鄭云作攸

綱並 音罗署隸書栗類栗 說尚書省栗作作桌棐棐桌與作柞域其搬其

或搬作祥作字般皓方作 庸庸薛庸庸未詳音鄭義云

本或云遇字本 籀石格格作格若字薛鄭薛作郭作苫其琴

聲亦蔔薛鄭云 本無重文字況于鄭云 爲所斿憂鋒薛 云作蔖籃

也碑又薛鄭本下有孫字今碑本無此字從今 爲所斿憂云今作蔖籃

字今文省衞 道寸亩尌樹合孫疑盦薛鄭音盦字音響管鄭施云云

籀文尌文作庚除文字從今亩尌作鼓尚碑本可無辨非字從今

右六乙薛文作庚作

而施云此者每行衞向傳師僅存皇祐間所搜訪 字四字

莫乃爲以世獻之里作十六作原字尊爲遺字成我辭治蓋鄭師所別所見隙

之而由磨今故所者皆存傳師纘續不成文鄭樵之

知乃獻未之摹本嘗相刻者屬也

下有驂弓矢今孔三字碑本左磨滅字是戴音薛施云本鄭云本鄭云上師字有

而師弓矢孔麻左馬參滭滭闕文文理而鄭字上當師字有

相織類字下與此不同不具奪音施碑云本薛磨滅有碑石不可辨關後具肝

石本作肝薛作肝音肝

肝鄭作肝音肝薛作
識多此類薛作
尖字鄭作矢字

王始古我來

具來樂天子來
來其寫矢是小石大二字鍾鼎云
下有來字丙屬
下有來字丙屬

右七
鄭薛作壬文文

立其一之
別上注被見
音被見
走驕齊馬驧鄭薛作
馬驧省鄭云今
哲若作粗本

薛作奔鄭云
字古諾字從此即若
微與石本作悴施云
作放音非說文
也余

右八
鄭薛作作文文
施存十云此鼓滅
三字不復成文僅
字云此最滅
文

遘我水衡
施云古導字下同見上注
存施十云此鼓滅
三字不復成文僅

剔里天子永寧
嘉施石本云
說文嵩喜字鄭云
即此喜字如
喜字可寫字薛作
導二字未樹必藝
作籀

屬連日佳丙申○○
地文則字與窋
可井界天子之
心大意為之言
安水寧旣喜跬
樹導二字未樹必藝

衛馬旣申敕肅駕
衛馬旣申敕肅駕
作申重康也
敕康駕石本也
駕石本作戒肅
作肅更俟攺
石本作肅
敕郭施云
駕郭鄭本

駕字上闕一字
賀字上闕一字
施馬驧怒云
反馬驧怒也五
到驧驧
馬驧扯女
子說一文

識字與此相類
識字與此相類
薛鄭郭音
並石本作
扯作郭
云云

墓本摘誤也云
墓本摘誤也云
女疑通即
汝字皆
不輸從飛
鄭籀音
同翰霧

薛作霸字鄭云
薛作霸字鄭云
即滲字
公謂天余
及如周
周施本云作

文霾字鄭郭云
文霾字鄭郭云
不余及

說周全省作周
諡真害字周斷
周全省作周
不余及

右九
癸文言乙言从道鄭作

古文苑卷二

磨滅云不成文皆

妻人麋麀

也王云亭補必狩以虞獻鄭字馬汧水出于吳人曰亭社

志以右為扶風山汧水出吳山即吳岳也漢以出山亦作憐鄭云沔水注西山北入渭古文云沔沔山故漁于汧亦作沔亞即字吳山說也恐未然此理

鄭云即朝字薛作敕字

朝薛即朝字鄭云載石本作翻見前注前魯侯疊本朝作石

載鹵載北即載石本載西字鄭云見魯侯疊朝夕敬○

勿奄勿伏
伏奄石本作胙薛鄭作戈字鄭作鍾字作伏掩

○○○大祝○○○
執薛作執說與鄭云亦作社字從字

屮而出○
畢字鄭碑已即字磨滅薛音之

狩字鄭作○○○

落鄭云碑高字○○○
鄭云全作此○○○

社字窐同字寧同字

諸家本下同
麋麀反毛氏曰麋鹿上麀鹿然眾也

逢（走）孔圉○○關見說文作麀鹿○○麋麀麀在上今麀從字八一

○麋麀轤見邢敦云即麀字天○○○○○○
鄭云瞳字敢敦○○○○○避○其

又○○○○○○○是○○○○○○○○○○○求

右十鄭作癸文薛作巳文

右石鼓文周宣王之獵碣也唐自貞觀以來

蘇最李嗣真張懷瓘竇臮竇蒙徐浩咸以為

史籍筆蹟虞世南歐陽詢褚遂良皆有墨妙

之稱杜甫八分小篆歐叙歷代書亦厠之倉

頡李斯之間其後常應物韓愈稱述尤詳

至本朝歐陽脩作集古錄始設

之說爲無所攷據後人因其疑而增廣之南
渡之後有鄭樵者作釋音且爲之序乃摘丞
殿也二字以爲見於秦斤秦權而指以爲
秦鼓僞劉詞臣馬定國以宇文泰嘗蒐岐陽
而指以爲後周物鳴呼二子固不足爲石鼓
重輕然近人稍有感其說者故予不得不辨
集古之一疑曰漢桓靈碑大書深刻磨滅十
八九自宣王至今爲尤遠鼓文細而刻淺理
豈得存予謂碑刻之存亡係石質之美惡摹
拓之多寡水火風雨之及與不及不可以年

博文苑卷一　　九

祀久近論也且如詛楚文刻於秦惠文王時
去宣王爲未遠而文細刻淺過於石鼓遠甚
由始出松近歲戕窨所不及至無一字磨滅
者顏真卿干祿字刻於大曆九年顯暴於世
工人以爲衣食業摹拓爲多至關成四年纔
六十六載而遽已訛闕由是言之年祀久近
不足推其存亡無可疑者二疑以謂自漢以
來博古之士略而不道三疑以謂隋氏藏書
最多獨無此刻予謂金石遺文瀾於庀礫歷
代湮没而後世始顯者爲多三代鍾鼎或得

於近歲其制度精妙有馬融鄭玄所不知者
又詛楚文筆蹟高妙世人無復異論而歷秦
漢以來數千百年湮沉泉壞近歲始出於人
間不可謂不稱於前人不錄於隋氏而指爲
近世僞物也予意此鼓之刻雖載於傳記而
經歷代亂離散落草莽至唐之初文物稍盛
好事者始加採錄乃後顯於世及觀蘇最叙
記尤喜予言之爲得也則夫隋氏之不錄又
無足疑者況唐之文籍視今爲甚備而歷秦
不敢爲臆說自貞觀以來諸公之說若出一
人固不特起於帝韓也而帝應物又以爲文　古文雜卷一　十一
王之鼓宣王刻詩言之如是之詳當時無一
人非之傳記必有可考者矣小篆之作本於
大篆盉敧二字見於秦器固無害況盉字從
山取山高奉丞之義著在說文字體宜然非
始於秦也唐初去宇文周爲甚近事語尚在
於長老耳使文帝鑄功勒成以告萬世豈細
事戰宣時人共知之況蘇最之祖邘公緯用
事於周文物號令悉出其手豈得其賢子孫
乃不知其祖之所作者乎嗚呼三代石刻存

於世者壇山吉日癸巳刻於此耳而吉日癸
已無所攷攄獨此鼓昔人稱說如是之詳觀
其字畫奇古足以追想三代遺風而學者囿
可以知篆隸之所自出好異者又附會異說
而詆訾之亦已甚矣其鼓有十因其石之自
然粗有鼓形字刻於其旁石質堅頑類今人
爲碓磑者其初散在陳倉野中韓吏部爲博
士時請於祭酒欲以數橐馳輦致太學不從
鄭餘慶始遷之鳳翔孔子廟經五代之亂又
復散失本朝司馬池知鳳翔復輦至于府學

古文苑卷一

之門廡下而亡其一皇祐四年向傳師搜訪
而足之大觀中歸于京師　詔以金塡其文
入保和殿靖康之末　保和珍異北去或
以示貴重且絕摹拓之患初致之辟雍後移
傳濟河遇大風重不可致者棄之中流今其
存亡特未可知則拓本留於世者宜於法書
並藏詎可輕議也𥪡紹興已卯歲予得此本
於上庠喜而不寐手自裝治成秩因取諸尚
功鄭樵二音參校同異所考覈字書而是正
之書于帙之後其不至者姑兩存之以俟

洽君子而質焉臨川王厔之順伯

樵按歐陽氏有石鼓三疑不能絶
其字畫高妙非史籀不能作則曰
烈後竟使秦人無繼前無偶皆云
武氏未遠石鼓猶在詩忠則厚又動勞自從大伐七
國竟使王黔首物合二公之辯詞矣觀
之則烹臧強為暴救宣王時物不必多辯詞矣觀

詛楚文

奉告巫咸文說者皆謂近世出於鳳
朔府祈年觀基之下眉山蘇氏以為
詩詠亦以為然此編既云唐時蘇氏
於佛書龕中得之則唐時文人已流
傳題於世故惜其無名如按巫咸在解州
輩於土池或與古雍皆當在石本所告如神或告又座
於監池或沈於雍水皆當在石本所告神或告又座

不澈文復前出後理無涯沒於祈多年觀
世而之前出復理無涯沒於文疑多年間至有近

頻詳假今載于之后音釋

又下字通多作假借以秦嗣王敢用吉玉宣璧
大字通曰作瓔璐璧使其宗祝邵鼛布忠懇篆字又似作
王本告于不顯大神巫咸沈沈久讀作烏顯本作大詩
作懸正作懸大神亞巫咸作亞懸字同王意詩
不顯不顯毛氏讀懸作烏顯按文王詩
有周不顯也正與讀此不烏顯

咸者正不必然為不古以氐楚王熊相之多皋
顯縣正不假借然氐楚楚王熊是是讀作繆讀
罪詧首我先君縣穆公及楚成王是讀作繆讀
一教左傳成公十力同心兩邦嵒字古若查字壹絆

巨骰婚敗姻珍昌齊盟曰某兼萬子孫毋相爲

不利于檀弓母變也萬即王作仰作印王作仰即讀作不顯大神巫咸

質焉今楚王熊相庸讀作回無遯道淫失佚讀作

甚聰讀作亂宣參修古文競從繼讀作渝變輸讀作

孕敬婦幽刺親教久教亞覷本字作䁌著碑字漢戚伯夏承碑

皆用此字法拘圍其叔父寶者下讀同作諸冥室檟棺之

中外之刖則冒咎久心不畏皇天上帝及不顯

大神巫咸之光列烈威神而憮㑣倍十八世之

詛盟率者諸侯之兵巨臨加我欲剗伐我社稷

伐咸詩許劣反滅也我百牧姓求茂濾字皇天

上帝及不顯大神巫咸之邨巨圭玉羲儀牲述

取唔古我字吾邊城新郢皇及鄔王作柳長敦親唔

我不殺敢曰可今有亞馳本作偪王本作偪低

稼蒠左傳以馮陵我敝邑不可億還

底兵奮士盛師巨偪王本作偪低云當作偪倍唔我

邊競境讀作將欲復其覣迩惟是秦邦之廟衆

敝賦鞈革王本作皮去毛曰鞾鞾以革飾刀鞘也言棧木

八、禮使聲上介老將聲秩之曰自救毆久

老謂一介之老言又非將軍興

石敦文及秦權軺輴棧

得巳特遣一介以先代兵

敢飾甲底兵以先伐楚師

之不以亦應學字

禮也

咸之幾靈德賜辜

復略我邊城設敢楚王熊相之佶倍詛盟犯詛

箸著者諸石章呂鹽大神之威神

詛楚文有三皆出於近世初得告巫咸文於

鳳翔東坡鳳翔八觀詩嘗紀其事舊在府廨

徽皇時歸御府次得告大沈久湫文於渭時

蔡挺師平涼攜之以歸在南京蔡氏最後得

告亞駞文於洛在洛陽劉忱家其詞則一惟

質於神者隨號而異述秦穆公與楚成王相

好及熊相倍十八世詛盟之罪以史記世家

年表攷之秦自穆公二十八世至惠文王與

懷王同時從橫爭霸此詛爲懷王也懷王十

一年蘇秦作戰國策約從山東六國共攻秦楚

懷王爲從長至函谷關秦出兵擊之皆引而

歸齊獨後今文曰熊相率諸侯之兵以臨力

我是也後五年秦使張儀以商於之地六百
里欺楚使絶齊懷王信之既與齊絶使一將
軍西受封地秦倍約不與文又曰迷取我邊
城新郢及邿長親我不敢曰可是也懷王忿
張儀之詐發兵攻秦文又曰今又忿與其衆
以偪我邊境是也是歲秦遣庶長章拒楚文
又曰禮使介老將之以自救是也此文之作
也明年春庶長章擊楚於丹陽虜其將屈匄
乃秦惠文王之後十二年楚懷王之十六年
又攻楚漢中取地六百里乃既詛之後史楚
王無名相者或以相與商聲相近遂以熊相
爲威王熊商歿秦惠文王之立雖在楚威王
二年然終威王之世秦楚未嘗以兵相加也
或以楚自成王至頃襄王十八世遂以爲頃
襄王横秦人之文自不應數楚之世況頃襄
王立乃秦昭王九年歷惠文武王至昭王是
時楚已微弱非秦所畏不應有詛也或謂姓
書以能相爲芊姓如熊相祥熊相宜
僚皆芊姓列國類不名其君故特稱其姓然
亦未安相疑懷王名世家作槐年表作魏傳

寫之誤也巫咸在解州鹽池西南久泜在安
定郡即朝郍湫也亞驅即呼池河顧野王攷
其地在靈立竹書紀年穆公廿一年取靈丘
故亞驅自穆公以來為秦境也時邵蠶偏走
羣望想不止三所今見於世者止此耳著諸
石章或沉或瘞石鹿可礪圖其久而存也趙
德甫金石錄云張芸叟黃魯直皆有釋文世
必有存者偶未之見俟尋訪以校今音之異
同云臨川王厚之順伯

嶧山刻石文

古文淵鑒卷一

嶧音亦山在魯鄒縣爾雅嶧山純石
相積構連屬而成山按史記秦始皇
二十六年初並郡縣天下自鄒嶧山遂上泰二
山皆封祀二十九年勃海以東登之罘三刻二又二年作之琅
邪山之罘又載石刻惟日皇帝二十又八
德碣石三十七慶史載其辭者惟五二十
宋抑書竟以范雲以山上有始皇望石文
山之罘并之罘二刻偶遺俟嶧
為韻韻又昔大篆人多不識乃夜取史
簿讀之明日流子良大賓僚皆以為洸然不實
識云讀如流子良賓僚以為洸然不實

皇帝立國維初在昔嗣世稱王皇每三句為韻十三歲為嗣位始

為秦
皇 討伐亂逆威動四極武義直方戎臣奉詔

戎臣詔者將帥總戎之命經時不久滅六暴強墥二晉趙

國強二十有六年當句皆為廿字音入二十上薦高號天子乃降

羣臣稱皇帝尊號孝道顯明既獻泰戍謂成乃降

遠黎稱皇帝史記大觀泰山中汶陽劉遠親跋親至泰

專惠親巡遠方國見其碑摹之頌中文親巡方

以歸乃作親輶遠黎登于嶧山羣臣從者咸思

山絕頂見其碑摹之類往往若此羣臣

收長追念亂世分土建邦以開事理攻戰日作

流血於野自泰古始無萬數陁及五帝莫能

禁止逐今皇帝壹家天下兵不復起置守以為

自古莫及羣臣災害滅除黔首康定秦史記更記

稱頌之辭往往若此類以著經紀

名民為利澤長久羣臣誦略言功德隆盛羣臣

黔首民為利澤長久莫能名言但誦其

皇帝曰金石刻盡始皇帝所為也今襲號而

大曶刻此樂石者如泗濱浮磬之類以著經紀

而巳刻此樂石者如泗濱浮磬為樂器

金石刻辭不稱始皇帝所為也如後嗣

為之者不稱成功盛德丞相臣斯臣去疾

疾馮去御史大夫臣德昧死言臣斯臣去疾昧死而後言

蔡邕獨斷曰漢承秦法君臣死言而後言

羣臣上書皆言昧死

刻因明白矣臣冒死請制曰可刻辭曰可

二世行郡縣李斯從到碣石並海南至會

稽而盡刻始皇所刻石旁著大臣從者名

盛以章先帝云成功

古文苑卷第一

古文苑卷第二

宋玉賦六首

按史楚襄王名橫懷王之子巴周赧王十七年懷王拘於秦襄王立宋報玉者屈原放逐作子詞九章以述其志兮師忠而屈原弟子仕襄王為大夫閔楚詞九辯是也此九辯諸賦雖體格不同俱非九辯比矣

笛賦

諷賦　大言賦　小言賦

釣賦　舞賦

笛賦

武帝時丘仲始截竹作笛吹之象其聲盖
竹閹龍吟水中
古文苑卷三

廣雅曰篇謂之笛有七孔詩簡兮左
手執篇則笛之為樂器久矣或曰羌人伐
竹作笛其說曰羌人伐之象其聲盖
也羌笛

余嘗觀於衡山之陽　衡山南岳属荆州

見奇篠異幹罕

節間枝簡支之叢生也　禹貢揚州厥貢篠簜注篠竹箭簜

其處磅礴平仭也　磅礴言盤礴八尺曰盤礴絕谿凌阜隆崛

萬丈盤石雙起丹水湧其左醴泉流其右　醴泉

天地醇和之氣融液而成　淮南墜形訓崑其陰

備疏圃之池是謂丹水玄玉生體泉焉

則積雪凝霜霧露生焉　所謂仙傳沆瀣之氣凌陽子

朱天皓已素朝明焉　朝霞之氣朝

徵春陽榮焉　正陽之氣其西則涼風遊旋吸逮存焉

其南則盛夏清微作

淪陰之氣吸聚而相逮竹生其間枝幹恃衡山

之陽具天地陰陽之正氣故竹生其西則凉風遊旋吸逮存

其東則其陰

異幹枝洞長（簷節而長）橫空縈山有良（良工作有馬名高）

師曠將為陽春北鄙白雪之曲（樂名也子野晉平公時字）

此山望其叢生見其異形曰命陪乘陪陽與車（通乘副車）

之曲魯語士取其雄馬（秦荊軻為燕太子丹刺）

縶之曲故云假塗南國而（取者取其雄和暢）

意和之殺心蘊於中其壯聲（一去兮不復還二如者）

卿於易水之上得其此馬（秦王軻至易水之上歌刺宋意將送荊）

皆托於是乃使王爾公輸之徒（二公人輸魯般巧思也）

剷王張衡西京賦命般爾之巧匠（之巧錯剡合妙意角較）

[古文苑卷二]

手較一本作敏遂以為笛於是天旋少陰白日西靡

當暮妻月少陰之時拥事命嚴春使午子（者兩人王褒洞簫賦）

七賦累有藥春漢避明帝諱易午為嚴午子未詳其

延長頸奮玉手古叶文韻合寫誤指字

頹顏臻玉貌起吟清商追流徵嘉拾遺記師延王晉（擣朱唇曜皓齒）

鄒號孤子放流見之吟者慧詞孤子於壑而技誘

奏清商流徵渧古遠樂非干可聽歌伐檀詩刺在位貪之倫遭諜

發久轉舒積鬱其為幽也甚平懷永抱絕襄

夫天婦夫人以亡稚子纖悲徵痛毒離肌腸膝理

淚激叱入青雲慷慨切窮土度曲羊腸坂撼殊振

奔逸　新涑趙簡子上羊膓之坂羣千臣皆偏袒　車麗元注水經云羊膓阪遠三十六回偏袒

声委蛇如羊膓忽然如車音忽然馬音　而駭奔言曲而肆俠即車音宇馬左如傳輴軡伜笛横

軩遊汱志列繢節　間散作而故不亂繢節竹

鞁而駭奔言曲而肆俠即車音宇馬

轍遊汱志列繢節

結如感人呵鷹揚吒太一声　此呵鷹揚猛勇足以感激之声　声皆猛壯武毅發於沈憂

淫溢以黯黯　水悲猛勇乎飄疾麥秀漸漸兮鳥　慘怵慘黯黯旁合而爭出歌壯士

之必往　即易水悲…追申子于晉域　雅樂

聲革翼秀史記箕子　作麥秀漸漸兮　招伯奇於源

京陰　母伯奇所譖尹吉甫自投於水為後申生獻

公太　而死言子笛声懐切所能招奔曲沃雄之竟夫奇曲雅樂

所以禁淫也　錦繡黼黻所以御暴也　淫邪猶以禁錦

繡昭其文𩓣𥷉以示其斷…身緤則泰過是以

檀鄉刺鄭聲　檀鄉声淫蕩之知音者刺之　周人傷比里也

比里即比邑之周人音伐紂為戒朝殷歌故比邑之音傷　劉向說不

親天下畔之　制音中声有比邑之声入於南馬個之由

楚于路鼓瑟中声有　忽入於先馬个比王南之

制音也　之身廢造南風今之理亂

其者生育之　其興能保王七尺之制而有或曰顔理亂

國之声平　無意其身曰古揔舜造古曰博人通明

也見𩙿初之賦注也　又芳林皓幹有奇寶兮雙枝間

一賦　見䍐初之賦注也

之調師曠樂斯道兮殷行爛漫終不老兮

之倫師曠樂斯道兮殷行爛漫終不老兮

麗貌甚好兮八音和調成稟受兮

成此竹居其稟受之惟声中律吕故能諧妕箹篃俗之八

音笛竹居其稟受之異金石絲竹匏土革木為八音所以和

也簫源澌也所以殽納之於雅正
也第音一定諸綵皆絲為近

善善不衰

為世保兮絕鄭之遺離南楚兮
楚之夷域而之上國也

美風洋洋而暢茂兮
論語關雎淫聲淫聲鄭國之南
嘉樂悠長侯賢士兮鹿鳴菱菱思我
嘉樂雅樂也鹿鳴小

友兮雅安心隱志可長久兮
嘉樂雅樂也

按史楚襄王立三十六年卒後又二十餘年玉所作邪

周南也周南耳此風
南耳止風關雎

大言賦

中庸曰君子語大天下莫能載所語
小天下莫能破焉此大言小言所由

知戒也懼楚之且虛詞以相角伮諧以際不希
賞矣可
楚賞矣可

楚襄王與唐勒景差宋玉
三人皆楚之大夫羌遊於

陽雲之臺
雲夢中高唐之臺也其臺甚高出雲之上言
王曰能為寡人

大言者上座
按合文有大言賦言宇王因哂曰操是太阿

王因哂曰
哂比哂反哂許忍反既作

剝戮一世流血冲天車不可以厲
一作剗

至唐勒曰壯士憤
唐勒

頌兮絕天維北斗屋兮太山夷
維天維也
至景差曰校士猛毅
淮南子共工争為帝

大衣涉水也
寶劍至心深則
至唐勒曰壯士憤

絕地拆觸炎拆也
周之山平也夷

得怒而觸不周折炎拆也夷平也

非陶口喜鼓木也
言官韓人為皐陶使鄭鼓木之聲亦

大笑至兮捲覆思
端門一作之觀闕恩鼓木之聲亦云
鋸牙雲睇甚

萬振大笑至兮捲覆思

大刳之時兮牙寶嶮封利繿鑿似齒鋸皆其為民如害三淮南猛獸也

滿□當作俛張頰勾爪摧鋸牙裂判吐舌萬里唾一世至

宋玉曰方地為車□興州（別一作州）圓天為蓋（晉天文志言天之家有蓋）

（妖□謂天形如□傳蓋）長劍耿耿（一作倚天外之外一作王曰未）

也王曰并吞四夷飲枯河海跨越九州無所容

止身大四塞愁不可長據地蹴天迫不得仰一

（作能蹴也）

小言賦

楚襄王既登陽雲之臺令（一作命）諸大夫景差唐
勒宋玉等並造（一作進）大言賦賦畢而宋玉受賞
王曰此賦之迂誕則極巨偉矣抑未備也且一
陰一陽道之所貴（易繫辭一陰一陽之謂道）小往大來剝復
之類也（易泰小往大來是也）是故卑高相配而天地
之位定（易繫辭貴賤位卑高）三光並照則小大備能高而
不能下非兼通也能麗而不能細非妙工也然
則上坐者未足明賞賢人有能為小言賦者賜
之雲夢之田景差曰載氛埃兮乘剽塵（一作體輪）
輕蚊翼兮聚蟬鱗（一作違）浮踊凌雲縱身（一作楊迅違也）
雄校獵賦武（一作馳皇凌地）相如傳巾飄（飄）身騰踊不過虫眼穿羅
經由鍼孔出入羅巾（一作票妙翩綿午見午泯平声唐）
勒曰析飛糠以為輿剖粃糠以為舟泛然投乎

杯杯中堂 莊子覆杯水於坳淡若巨海之洪流蠅
堂之上芥為之舟角

蚋背以顧眄而蚋音蚋小背眼也類
蚋微

泅蚋寧隱微以無準原存亡而不憂又曰館於
附蟻蠓而遨遊蟻蠓蛆
形微

蠅長鬚宴于毫端 子焦蟯羣飛而集於蚊睫弗
相觸子焦蠛蠓栖宿往來蚊弗覺也

亨虱脛切蟣月言其至鼠肝蟲臂
微肝蟲臂耶也

微物潛生比之無象言之無名蒙蒙夢
作減景

猶委餘而不殄宋玉曰無內之中楚詞其小無根
會九族而同齎

昧昧遺形超於太虛之域出於未班之庭纖於

毫末之微蔑陋於茸毛之方生視之則耿耿望

之則冥冥離朱為之歎悶 列子離朱子羽方畫
楷皆揚眉而望之弗

見其形即離目者 妻神明不能察其情二子之言磊
古之明目者

磊皆曰不小何如此之為情王曰善賜以雲夢之
田曰夢書雲土夢作義

雲夢楚之澤上夢下

諷賦

白虎通諫有五曰諷諫也者謂
君父有闕而難言之或託興詩賦以
所見悟乎詞而遷於善借他事以陳其意冀
以滔此賦之勤也麗
以休沐歸又以謂休歸之告假私家唐勒讒之

楚襄王時宋玉休歸
於王曰玉為人身體容冶誨私冶容口多微詞出

愛主人之女容舍之誨私主人也易入事大王願王躬之

玉休還王謂玉為人身體容冶口多微詞出愛

主人之女入事寡人不亦薄乎玉曰臣身體容

冶受之二親口多微詞聞之聖人臣嘗出行僕

飢馬疲正值主人門開主人翁出嫗又到市獨

有主人女在女欲置臣堂上太高堂下太卑

子曰於廟則已尊於寢則已卑乃更於蘭房之室語

如入芝止臣其中中有鳴琴焉合琴瑟所以通音作芝蘭之室居善人室家

之臣援而鼓之為幽蘭白雪之曲曲名取潔白芬芳悅白詩取琴瑟友之通友意

人以挑主人之女翳承日之華披翠雲之裘輯

羽為更被白穀之單衫垂珠步搖飾詩所謂錦綯衣謂衣首飾

名步行則搖動以珠飾之謂來排臣戶曰上客曰高無乃

飢乎為臣炊雕胡之飯西京雜記顧翱母好食彫胡飯菰之有米者長

安人謂胡亨露葵之羹來勸臣食以其翡翠之釵

為彫胡挂臣冠纓臣不忍仰視為臣歌曰歲將暮兮

已寒年易邁盛中心亂兮勿多言臣復援琴而

鼓之為秋竹積雪之曲曲名取堅貞之節不移以自

人之女又為臣歌曰內怵惕兮徂玉牀橫自陳

芳君之傍君不御兮誰為榮平月將至兮下黃

泉玉曰吾寧殺人之父孤人之子誠不忍愛主

人之女王曰止止寡人於此時亦何能已也

釣賦

詩言其釣維何，維絲伊緡。論語曰：子釣而不綱。釣者施緡於竿，垂餌以取魚也。

宋玉與登徒子偕（設為姓名也。登徒子者，男子之偁。言升諸言偕，言假之人偕），受釣於玄洲（玄，妙也。釣也，故托玄洲為名，言止而已，猶精於釣也。玄洲水邊洲渚為名，言止而已），止而並見於楚襄王。王謂登徒子曰：「子之善釣奈何？」登徒子對曰：「夫玄洲，天下之善釣，願王觀焉。」王曰：「其善。」釣也，以三尋之竿，八絲之綸，餌若蛆螾，鈎如細鍼（鍼與針同），以出三赤之魚於數仞之水中，豈可謂無術乎？夫玄洲芳水，餌挂繳鈎，其意不可得，退而牽行，下觸清泥，上則波飆，玄洲因水勢，而施之頡之（一作之頡），委縱收斂，與魚沉浮，及其解弛，因而獲之。襄王曰：「善。」宋王進曰：「今察玄洲之釣，未可謂能持竿也，又烏足為大王言乎？」王曰：「子之所謂善釣者何？」玉曰：「臣所謂善釣者，其竿非竹，其綸非絲，其鈎非鍼，其餌非蚓也。」王曰：「願遂聞之。」宋王對曰：「昔堯舜禹湯之釣也，以賢聖為竿，道德為綸，仁義為鈎，祿利為餌，四海為池，萬民為魚，釣道微矣，非聖人其就能察之。」王曰：「迅哉說乎！其釣不可見也。」宋王對曰：「其釣……」

易見王不可察爾昔殷湯以七十里周文以百
里興利除害天下歸之其餌可謂芳矣南面而
掌天下歷載數百到今不廢其綸可謂紉矣舉
生寢其澤民畏其罰其鈎可謂拘矣　引音的一
　功成而不隳名立而不改其竿可謂強矣
本作善　義不足以賢材綸絕陵遲餌隳以勸天下鈎決
難義不足以入人心波涌魚失離散失讀作佚民是則夏桀
若夫竿折瘝棄綸絕爵賞不足
商紂不通夫釣術也今察玄洲之釣也左挾魚
罟藏魚名之器也右執竿立乎潢汙之涯倚乎
楊柳之間精不離乎魚喙思不出乎鮒鯿　二小魚名

古文苑卷二　九

形容枯槁神色憔悴顏色憔悴形容枯槁　楚詞漁父篇行吟澤畔樂
不役勤獲不當費斯乃水濱之役夫也已君王　平天下漫漫史記
又何稱焉王若見堯舜之洪竿以攬賢材攄禹湯
之脩綸以經綸世昭道德投之於瀆視之於海治國以
漫羣生孰非吾有其為大王之釣不亦樂乎
楚人有好以微繳加歸鴈之上者襄王召而問之
為三王伐以道德五伯以纓時張而弓矢之
之樂也其獲非特鳳凰之類之　實

舞賦

呂氏春秋曰昔陰康氏之始陰多
伏羲積陽道雍塞不行其序民氣
也云樂意與此賦正相類之

楚襄王既遊雲夢　見上注　解　將置酒宴飲謂宋
玉曰寡人欲觴羣臣何以娛之玉曰臣聞激楚
結風陽阿之舞　郢中寡和者皆楚曲也　材人之館觀極天下之至妙
噫可進乎王曰試為寡人賦之玉曰唯唯
鄭女出進二八徐待　舞以八人也左一列右一列二八十六人以女樂　姣服極麗姁媮致態
貌嫽妙以妖冶　嫽好也詩狡兮……紅顏曄其陽華顏
舜　眉連娟以增繞而　華　目流睇而橫波　精采……而堂
珠翠灼爍而照曜兮華袿飛髾而　鬢尾之屬皆衣上袿音圭
雜纖羅　假袿飾纖羅之精者……
顧形影自整裝順微風揮若芳動朱唇紆清　其始興也若俯若仰若來若往雍容
方　之宣歌曲
揚　則少歛詩清揚婉兮　抗音高歌為樂之
惆悵不可為象羅衣從風長袖交橫駱驛　縱音……
同繹　飛敬颯杳合并綽約開機迅體輕合場遍
進案次而俟　既分而合後更遞而……　埒鏃角妙夸
容乃理　妙……齊等聚而競　軼態橫出瑰姿
謠起迴身還入迫于急節　節……急舞趨……

紆形赴遠灌以摧折〔淮七〕〔罪反〕纖穀蛾飛繽繳若絕

衣裳飛動如蛾飛繽紛如

焱起而逸絕〔焱疾風也〕軆如遊龍袖如素蜺

神女賦垂絳幡之素蜺〔蜺雌虹也〕若遊龍言其輕舉也大人賦遷延微笑

吾結衣蜺〔雌虹也〕

觀者稱麗莫不怡悅〔舞賦傅毅〕

退復次列其舊列後

已載全文唐人歐陽詢簡節其詞編之藝文類

聚此篇是也後人好事者以前有楚襄宋玉相

唯諾之詞遂指為

玉所作其實非也

古文苑卷之二

古文苑卷之三

漢臣賦十二首

賈誼旱雲賦　　　　董仲舒士不遇賦

枚乘梁王菟園賦　　枚乘忘憂館柳賦

路喬如鶴賦　　　　公孫乘月賦

羊勝屏風賦　　　　劉安屏風賦

中山王文木賦　　　司馬相如美人賦

班婕妤擣素賦　　　曹大家鍼縷賦

旱雲賦

古文苑卷三

旱雲賦

在易坎為水其蘊蒸而上升則為雲溶液而下施則為雨故乾之雲行雨
不和也在人則君臣合德而澤加於施陰陽和也
民加世猶之才文帝將而大用被於物賈為大誼負超世之才文帝將大用之乃為大誼
被臣絳灌等所阻卒棄不用而世不其故託旱雲以寓其意焉

惟昊天之大旱兮失精和之正理

乃天地絪縕之常今則反之所謂失其正理也（天精純和日昊和合）

遙望白雲之蓬勃兮淪

澹澹而妄止（云雲為妄出矣）

運清濁之頃洞兮

正重沓而並起嵬隆崇以崔巍兮

洞湧濆沄頹貌

時彷彿而有似兮屈卷輪而中天兮象虎驚與龍

駭相搏據而俱興兮妄倚儷而時有遂積聚而

給沓兮相紛薄而慷慨若飛翔之從橫兮揚波

怒而澎濞波楊神候大正惟布而雷動兮相擊衝而
碎破或窈窕而四塞兮誠若雨而不隆之狀變
態不常若將雨而終不降陰陽分而不相得兮更惟貪邪
而狼戾戾之政以干而不何以感召者又為天地之貪和邪狼
終風解而霰散兮陵遲而堵潰〔風為終風雲為〕
之隕解而消散如陵之頹〔終風雲為〕
逝以寓意尤深自況云如而廓薄薄其若滌兮日炤炤而無稼
食鄭視既說云炤炤引董仲舒曰大明照隆盛暑而無聊兮煎砂
石而爛渭至渭水枯竭而於焦爛湯風至而含熱兮風月溫
令六節羣生悶懣而愁憤畎畝枯槁而失澤兮
温風至〔古文苑卷三十一〕
壤石相聚而為害皆能吸畎畝之滋潤以言苗暴
壤畔之遇害兮痛皇天之靡惠惜稚稼之旱天
農夫乖拱而無聊兮釋其鉏耰而下淚憂疆作一
兮離天災而不遂同遭也罹懷怨恣心而不能已兮
籍託咎於在位不書偕恆暘賜謂張希京房易傳陰陽雲不雨變得
而除因獨不聞唐虞之積烈兮與三代之風氣
相與壞三代之時雖政政足以召大旱下之和以召
殊而不遷兮恐功久而壞敗何操行之不得兮
政治失中而遠節陰氣辟而留滯兮獸暴至而
沈沒嗟乎惜旱大劇何辜于天無恩澤恣兮啻

夫何寡德矣

已生之不與福矣來何暴也去何躁也孳孳望

之其甚可悼也憭兮以鬱怫兮念思白

雲腸如結兮終然不雨甚不仁兮布而不下甚

不信兮白雲何怨素何人兮

士不遇賦　　董仲舒

凍水司馬氏曰漢景帝時榮太子廢
其次河間獻王最長若屬重器帝王
之治可以復還蓋仲舒醇儒道必遇合
死何足深怪卒陶淵明作感士不遇賦而
子長序又曰昔董仲舒作士不遇賦司馬
子其長序又曰余嘗讀其士不遇賦慨然惆悵
君子合三子而評之子長文士之靡耳尊顯富貴何謂不遇也

嗟乎嗟乎遒我遯矣時來昌遲去之速矣屈意

從人非吾徒矣正身俟時將就木矣

悠悠偕時豈能覺矣心之憂歟不

期祿矣皇皇匪寧秖增辱矣努力觸藩徒摧角

矣觸藩羸其角不出戶庭庶無過矣

生不丁三代之盛隆

方而丁三季之末俗以辨詐而期通兮貞士耿

介而自束雖日三省於吾身兮緜同懷進退

之惟谷維谷彼宴繁之有徒

今揩其白而為黑目信焊而言眇兮口信辨而
言訥言變嬋亂是非邪正嬋音玄好也
言訥宜笑眇目失明也易眇能視辯辯二字古
拙通用於上同訥言也
亦不能關愚夫之達感出門則不可以偕往兮聖賢
藏器又嵫其不容於
鬼神不能正人事之變庚兮聖賢
亦不能開愚夫之達感出門則不可以偕往兮
洗心而內訟兮亦未知其所從也
觀上古之清濁一作論語洗心而內退藏
而靡歸之不同廉士常獨立而不遇
進退伸前意惟谷
訟伸前意惟谷觀上古之清濁
兮廉士亦煢煢
遁跡於深淵兮伯夷與叔齊登山而采薇使彼聖
卜隨與務光兮周武有伯夷與叔齊下隨務光
[古文苑卷三]
四一
人其縣周遑兮短舉世而同迷若以伍員與屈原
光非湯伐桀食周粟采薇首陽自沈于盧水山
兮固亦無所復顧夷齊恥食周粟采薇首陽
他于四子聖賢智生殷周屈原投汨尚何所復顧況其亦
不能同彼數子兮將遠遊而終慕今之儔子之不能同數將
法國遠遊於吾儕之云遠兮疑懼子作荒塗而難
心常慕之遊於吾儕之云遠兮疑懼子作荒塗而難
踐懼君子之于行兮讒三日而不飽乃謂古人
既遠此道於久荒懼不能踐戒其嗟天下之偕遠
族行易君子于行三日不食
芳帳無與之偕返就若返身於素業兮莫隨世
而輪轉雖矯情而獲百利兮復不如正心而歸
一善真知其趨為利者皆自謂當然故甘心為之使仲舒有言仁
世之趨利者皆自謂當然故甘心為之使仲舒有言仁
矯情則不肯為矣

外骸之

肝膽之可同兮奚長鬚髮之足辨也　索於形骸之外不求於形

光而務展導幽昧於黙足兮豈舒采而斬顯茍　內

動兮豈云稟性之惟褊昭同人而大有兮明謔

　紛既迫而後

梁王菟園賦

枚乘　字叔淮陰人也從孝王游乘尤高　辭賦屬　古文苑卷三

梁孝王武漢文帝子景帝之同母弟也實太后少子愛之賞賜不可勝母道弟孝王築東苑方三百里為複道自宮連屬於平臺二十餘里菟園苑名左宮苑囿有菟裘皆地名音徒有傳魯有菟裘

脩竹檀欒夾池水　西京雜記梁孝王築菟園園中有百靈山落猨岩棲龍岫梁孝王東苑池中有脩竹園又有鳳池池間有鶴洲渚九域志因人志陽此賦以有郡

命旋菟園並馳道　名所謂複臺並傍自宮蒲浪連反臨廣衍　旋音傍

長冗坂故徑　正一作於崐崙狼觀相物　班然固狠狠同意　觀音狠觀博狠

以箕則子滋夷字通為滋故指舊嘗西似乎西山山此崑崙置崑崙言　滋有言滋物之多漢人

山經暗行物蓄盛之　崑崙蓄盛

西山隤隚邸一作馬隤隚巷路婁　隤王未反字　崐崙企立貌宇隤即崑間之蹊徑也　蹊音

嵳隤高峻貌巷路即卷路　釜音岑嵳疑是　即空反

徑之曲折委蛇也字　釜巖嵳嵯巍巉　龍字徙

皆巇山之釐龍巉巇暴熛激焱風暴雨忽至注回

風回揚塵炎龍泰林薄竹有奔走也詩子泊於林

薄叢薄也慇風在發塵埃隱蛇之奔走名也徐而窜林薄之則林勢有若龍之竹也遊風踊

馬秋風揚塵庶馬紛紛紜紜騰踊雲亂枝

蛇之奔走名也徐而牽之則林薄之竹也遊風踊谿谷沙石洞波沸日渡浸疾東谷溪

葉羣散摩來幡幡馬流連馬驎驎陰發緒

拂其狀林木掉不齊谿谷沙石洞波沸日渡浸疾東

遊旋林木掉嬌嬌番勇也波爾雅番風番既息微風番

浸水所猪掁而東谿流水浸倉庚密切亦鳥名

菲狟徐行至驎驎復紋菲連菲間間謹擾昆鳥聲亂之鳥名

蟪蛄題音渦或作鵠字桂規字本作倉庚密切亦鳥名

別鳥相離哀鳴其中四家語于別其山之鳥與哀若乃附

巢寨鷥鷥傳於列樹也櫔櫔若飛雲之重弗麗

也附巢寨鷥鷥水鳥鷗鷺之屬櫔所宜切櫔麗著麗是附櫔 古文苑卷三 六一

也多貌鳥色皆白若飛雪集樹而弗麗著麗是附櫔

鷞鳳翡翠鳱鵠守狗戴勝盧皆鳥名守狗聲似呼以為

巢枝完藏書鳹鵃鵃來巢而生春秋紀異也被塘臨谷聲

音相聞啄尾離屬翔羣熙交頸接翼闌而未

至徐飛狉狎往來霞水煙霞水雲之間

離散而沒合疾紛紛若塵埃之間白雲也子

之幽宴窕之乎無端於是晚春早夏邯鄲襄國

易陽之容麗人三縣皆屬趙國易陽女在及其燕

飾子謂富貴子華飾相子雜遝而往歉馬車馬接

麗之西望西山山鵲野鳩雞一作白鷺鶻桐鸒鶚

輈相屬方輪錯轂

轂方輪逆車錯也 接服何驂披衡

跡蹢兩驂鴈行何

驂馬在車中為服在車外為驂詩兩服上驂急披而衡而跑衝而踥踥

蹢自奮增絕怵惕騰躍水意而未發因更陰逐

心相秩奔 又一作奔

奔隊林臨河怒氣未竭馬蹢林而有怒氣因用羽蓋出如宮闕經車舍

本水猶有怒氣羽蓋絲起被以紅沫濛濛若雨委雪全車

沫蓋上飾蒙蒙紛雜紅 馬而步游因用羽蓋出如宮闕之狀有

挾彈馬右執鞭馬曰移樂襄遊西園之芝芝

高冠扁馬長劍閒馬左 枝葉榮茂選 西園之芝芝 復取其次

成宮闕 擇純熟挈取合宜 軟脆與咀以通擇自合首

顧賜從者於是從容安步闘雞走兔僥仰釣射

神連未結巳諾不分 授標併進靖儒笑

連便慎 或儐音頻與蟬同頫或嬪態媚便媚 不可忍視也於是

婦人先稱曰春陽生兮萋萋不才兮心衰

加髽即髮字謂髾為高髻也 便始數顧芳溫往來接此句疑來字

人兮桂褐錯紉連袖方路摩地長髮

煎熬炮炙極樂到暮若乃夫郊採桑之婦

言不接男子此猶見嘉客兮不能歸桑萋萋蠶飢中人

望奈何來有三青諫吳王宮室富以士女游觀其言苑圃之興

子泄語也猶見嘉客兮 正直非詞入警蹕使乘人

而終蕭索蓋王彘乘兔桑兮後其婦 果為出賦以規警之富為中信林木禽鳥之富繼以土女詳觀

古文苑卷三
七十一

忘憂館柳賦　枚乘

梁孝王遊於忘憂之館集諸遊士各使爲賦枚
乘柳賦路喬如鶴賦公孫詭文鹿賦鄒陽酒賦
公孫乘月賦羊勝屏風賦韓安國
鄒陽代作鄒陽安國罰酒三升賜枚乘路喬如
作几賦不成

出葛洪西京雜記

忘憂之館垂條之木枝逶
迤而含紫葉萋萋而吐緑出入風雲去來羽族
既上下而好音亦黃衣而絳足　名黃麗亦名黃鶯蜩螗厲
嚮蜘蛛吐絲階草漠漠白日遲遲于嗟細柳流
亂輕絲君王淵穆其度御羣英而翫之小臣瞽
聵與此陳詞　洪自注梁人作
于嗟樂芳　嗟美之也　爵獻金漿　醪諸蓋酒名金漿
庶羞千族盈滿六庖　詩大庖二日實客三日充
雕鎗鍠啾唧蕭條寂寥　管絃音樂屏棄不用如
不獻者三故云六庖
弱絲清管與風霜而共
沼反清管而輕黃也
列襟袍小臣莫
周鎗鍠啾唧蕭條寂寥　風與髦通
復河清海竭終無
又有面像踐毛不成　禽
效於鴻毛空衝鮮而嗽醪
啾唧小音迤寂然無聞
增景於邊撩使歷日滋久無益於國
而不工後人傳寫誤以爲乘耳
筆之失言皐訥笑類俳倡爲賦疾

遏栖地借論
言細微之事

鶴賦　崔駰　路喬如

白鳥朱冠鼓翼池干舉脩距而躍躍奮皓翅之
翙翙〔飛動貌〕宛脩頸而顧步啄沙青石而相懁豈
忘赤霄之上忽池藥而未安〔高飛遠舉臨池〕飲清
流而不舉食稻粱而未安〔鶴在池藥間志常欲〕故知野禽野性未脫籠樊賴吾
之食猶賢士不〔為祿養身〕王之廣愛雛禽鳥兮抱恩方騰驤而鳴舞憑朱
檻而為歡

月賦　公孫乘

月出皦兮君子之光〔君以月之德明比鵾雞舞於蘭〕
渚蟋蟀鳴於西堂〔物動遂其性天機自鳴君有禮樂我〕
有衣裳〔梁王宴樂羣士眾賓從容由其道不忘禮度〕猗嗟明月當
心而出隱負巖而似鉤薆脩堞而分鏡〔譬君德則鑒鼓則〕
必其歡既少進以增輝遂臨庭而高映炎日匪明
皓壁非淨能進平德躔度運行陰陽以正有常度
靡失而紀綱自定行〔文林辯囿小臣不佞〕〔自愧非材使伎口〕於羣英因之中
辯也論語仁而不佞〔朝進言〕

屏風賦　羊勝

周禮掌次設皇羽邸注皇
覆上邸後版也後版屏風〔羽〕

屏風賦

壁連璋飾以文錦映以流黃

昂如圭如璋顯顯昂昂蕃后宜之壽考無疆候

高竦詩顯顯昂昂繪古質烈士於上重

織羅流黃畫以古烈顯顯昂昂相逢行大婦織綺古

羅中婦畫以古烈顯顯昂昂素也古色素也古

屏之任與上君

王皆指梁王也

屏風賦　劉安　淮南帝封為淮南之王子文

因木有自然奇恠惟有遺棄之材遭時見用

風譬世有遺棄之材遭時見用

維茲屏風出自幽谷根深枝茂號為喬木孤生

陋弱畏金強族能避斧斤之時其姿陋弱以移根

易土委伏溝瀆飄飖殆危靡安措足思在蓬蒿

林有樸樕然常無緣悲愁酸毒天啓我心遭遇

徵祿　祿徵音猶與錄同也　中郎繕理收拾捎朴樸與

木質也棄乃捐溝瀆之人以所不顧中郎大匠攻之刻

彫削斷表雛裂剝剝心質貞慤　猶貌用人當畧其中心等

化器類庇蔭尊屋列在左右近君頭足賴蒙成

濟其恩弘蔫何恩施遇分好沾渥不逢仁人自安

郎也　謂及中永為枯木

文木賦　中山王

魯恭王得文木一枚伐以為器意甚玩之中山

王寢賦恭王大悅顧聘而笑賜駿馬二四洪　西葛

古文選卷三

十一

京雜記按史魯共王勝王餘漢景帝子麗木離摟生

好治宮室中山王勝乃其弟也

彼高崖摋天河而布葉橫目路而攫枝幼雛羸

鷇單雄察雌紛紅翔集嘈嘈鳴嘀戴重雲而稍

勁風將等歲於二儀歲二軋久軋堅材歷巧匠

不識王子見知乃命班爾載斧伐斯巧王匠爾

斯以斫斯也詩之陰若天開豁如地裂花葉分彼徐枝

摧折既剝既刊見其文章或如龍盤虎踞復似

鸞集鳳翔青綢紫綬環璧珪璋重山累嶂連波

礨浪奔電屯雲薄霧濃霧麗宗驪旅鷄族雜墓

蠋繡鴛錦連藻芰文　皆言木之文色比金而有

裕賢參玉而無分堅實材裁為用器曲直舒卷修

竹映池高松植巘臨枝幹各有所用宜直制為樂

器婉轉蟠紆鳳將九子龍導五駒篃以應鳳鳴十二制為樂

丘仲導竹吹之象水中龍吟將制為屏風鬱第

寫窈制為几極麗鑿美制為枕案文章璀璨

彪炳渙汗制為盤盂采玩蚖蜒狷猨君子其樂

只且

美人賦　司馬相如　字長卿蜀郡臨卬人前漢書有傳

美人者相如自謂也

美人蓋以才德為美相如乃托其容

體之都冶以自媚於世邨美以自

司馬相如美麗閑都者（本傳雜容閒都雜甚）遊於梁

王（梁孝王武也相如為郎）王來朝齊人鄒陽淮陰枚乘東之徒相如見而

悅之（因病免客遊）梁（按文多王字）

梁王悅之鄒陽譖之於王

相如美則美矣然服色容冶妖（姣）麗不忠將

欲媚辭取悅遊王後宮王不察之乎王問相如曰

曰子好色乎相如曰臣不好色也王曰子不好

色何若孔墨乎（仲尼墨翟古之大賢以為問相如曰古之）

避色孔墨之徒聞齊饋女而遐逝（齊人饋女行望樂孔子行）

朝歌而回車（邑名朝歌墨子回車）譬於防火水中避溺山

隅此乃未見其可欲（老子使子心不見可亂何以明不好）

色乎若臣者少長西土（相如臨邛蜀人也西蜀人）

宇逷廓莫與為娛臣之東鄰有一女子雲髮豐

艷蛾眉皓齒（詩鬒髮如雲又蛾眉皓齒如瓠犀）顏盛色茂景曜

光起恒翹翹而西（一作相）顧欲留臣而共止登垣

而望臣三年有茲矣臣棄而不許竊慕大王之

高義命駕東來（一作途）出鄭衛道由桑中朝發

溱洧暮宿上宮（溱洧二水桑中上宮皆衛詩上宮雛一作鄭衛詩）

宮閒館寂寞雲虛門閤間（晝掩曖煥一作若神）

居臣排其戶而造其堂室（芳香芬烈黼帳高）

張有女獨處婉然在牀奇葩逸麗淑素（一作質艷）

光覩臣遷延微笑而言曰上客何國之公子所

從來無乃遠乎遂設旨酒進鳴琴臣遂撫絃焉

幽蘭白雪之曲（齣見賦）女乃歌曰獨處室兮廓無

依思佳人兮情傷悲（女心所偶傷悲也）詩有美人兮來

何遲日既暮兮華色衰敢託身兮長自私（玉釵）

挂臣冠羅袖拂臣衣時日西夕玄陰晦冥流風

慘冽素雪飄零閒房寂謐不聞人聲於是寢具

既設服玩珍奇金釭薫香（釭音缸　香毬西京雜記間）

（長安巧工丁緩作彼中香爐為被中香爐可旋轉者西京雜記機環轉運四周而爐體常平蕭帳低垂禍褌記）

重陳角枕横施錦衾爛兮粲兮（詩角枕粲兮）女乃弛其上服表

古文苑卷三

十二

其藝衣皓體呈露弱骨豐肌時來親臣柔滑如

脂臣乃氣服脉定（作）於内心正于懷信誓且曰秉

志不回曭然高舉與彼長辭（西京雜記云文君際常若芙蓉肌膚如脂長卿素有消渴疾如望遠山作眉色如望遠山君為諫傳於世慾美）

心一懺莫克自制至於

蠢行褰軀可不戒哉

擣素賦　班婕妤

後宮婕好班彪之姑也為城帝婕妤視上姐三夫人之漢

佐之古者后夫人親蠶以備君之祭服緜絲之朱

綠色政事廢弛嫌好敬之至也成帝耽

以事天地祖宗嫌好貞清而失職耽然

酒色政事廢弛嫌好

以托見擣素意

測平分以知歲以陰陽知時序分酌玉衡之初臨玉衡

以正四時開門見八門隨序開

現人飾以麀色聽霜鶴之傳音 菊華也
季伊之月鴻來名狀類鶴深時狀類雞秋實後紅月

鶬聲清鹿悲竹教文也

佇風軒而結睇對愁雲芝之浮沉
嬌文教也

松梧之貞脆豈榮彫其異心 秋月景色
也則一若乃廣儲懸月庭除猶謂 性雖不同其感持
暉水流清桂露
儲除間謂 清凄

朝滿涼袗夕輕燕姜含蘭而未吐
之姬姓後世以姜本齊魯改容

或為婦稱人之美號趙女抽簧而絕聲
女工瑕事音女末叚

飾而相命卷霜帛而下庭曳羅裙之綺靡振珠

珊之精明若乃盼睞生姿動容多製駕態含羞

妖風靡麗皎若明魄之升崖煥若荷華之昭晰
明魄月也神故荷華莢藥也詩隱有荷華不見子都明晰音制其光
若都明晰音制其光

調鉉無以玉其貌凝朱不能異其唇勝雲霞之

邇日似桃李之向春紅艷相媚綺組流光笑笑

移妍步步生芳兩靨如點雙眉如張頰肌柔液

音性閒良涎汁謂驕息於是投香杵扣玟砧擇鸞
石一作貞而

聲爭鳳音梧因松一作虛而調遠柱由

響沉鳳桐梧柱也愉砧散繁輕壁而浮捷節蹀亮
之類節曲節之更端

而清深琴譜有散若廣陵散含笙摁筑比玉兼

金不填不箎匪瑟匪琴磬金鑄銳之類球或旅
者皆樂音玉類球或旅

環而紆鸞或相參而不雜或將往而中還或已

離而復合翔鴻爲之徘徊落英爲之颯沓調非

常律聲無定本〔衍音非若落手之參之有定也〕

差從風飈之遠近或連躍而更投或暫舒而長〔蹇素之聲低昂分合自中〕

卷清寫鸞之命羣哀離鶴之歸晚〔晉調比孤鸞別鶴之尤更清哀也〕

〔琴比伯牙期善鼓聽琴鍾子期伯牙之琴廢至桑間絕響漢上蕭史編管〕

以凝吹周王調笙以象吟吹〔音可寫漢之聲上鬼神史記樂之音蕭史書蕭史編管〕

〔傳停一作〕

乘鸞而遊之與若乃窈窕姝妙之年幽閒貞專〔作一〕

病心伯兮詩頎兮言君子思伯字也甘心首疾〔歌采綠之章 采綠詩言君子〕

靜之性符皎日之心信有〔大車詩謂予不甘首疾之〕

古文苑卷之十一

士衣裳披望明月而撫心對秋風而掩鏡

婦于室人思之不發東山之詠望波其詩曰室家其〔東山詩言室家制彼〕

不容閱絞練之初成擇玄黃之妙匹〔素練之逸一作〕

飾擇顏色所宜而染之所〔準華裁於昔時疑形異於今日昔欲準〕

所裁以製衣裳謝惠連擣衣詩疑帶徘徊體昔不肥瘠言今知別非是別想

嬌奢之或至許椒蘭之多術薰陋製之無韻慮〔物多術以椒蘭芬香態〕

蛾眉之爲愧〔物多術以驕多思其猶思無韻態〕

或側之蛾眉懷百憂之盈盈抱空千里号飲淚脩長

袖於奸袂綴半月於蘭襟表纖手於微縫庶見
跡而知心　袂亦襟也以此表其親手所製族
　　　　　袂言就秋猶言也以此表其圓
君子見月望其圓也
計修路之遐夐怨芳菲之易泄　絕一作書
既封而重題簡已緘而更結裝以　欲寄奇行客以
無言還空房而掩咽為嫌而不敢達可謂羨乎情
止乎禮
義矣

鍼縷賦　　曹大家

曹大家班姓名昭班孟堅女弟適曹
氏和帝數召入宮令皇后諸貴人師
事馬號曰大家
見後漢列女傳

鎔秋金之剛精形微妙而直端性通遠而漸進
博庶物而一貫惟鍼縷之列迹信廣博而無原
退逶迤以補過似素絲之羔羊　羔羊詩羔羊之縫素絲五緎逶
　　　　　　　　　　　　　迤自公逶迤退
　　　　　　　　　　　　　食自公退
延逶迤退何斗筲之足箟咸勒石而升堂器　斗筲之人何足算
　　　　　　　　　　　　　　　　　　斗筲成石也皆由積累
　　　　　　　　　　　　　　　　　　論語斗筲之人
何足筭成衣也淮有子升之不能大於升石也升在石
何足筭成衣也淮有子升之不能大於升石也升在石
之中先針而後縷以成衣針成幕繠成城事之成敗必由小生言
以成衣針而後縷可以成帷先縷而後針不可言
也有漸

古文苑卷之三